Claudia Höhl

Das Taufbecken des Wilbernus

T0126751

Schätze aus dem Dom zu Hildesheim

herausgegeben im Auftrag des Domkapitels
durch das Dom-Museum Hildesheim
von Michael Brandt, Claudia Höhl und Gerhard Lutz

Band 2

Claudia Höhl

Das Taufbecken des Wilbernus

mit Fotografien
von Manfred Zimmermann

Claudia Höhl

Das Taufbecken des Wilbernus

mit Fotografien
von Manfred Zimmermann

Bibliografische Information der Deutschen Bibliothek:
Die Deutsche Bibliothek verzeichnet diese Publikation in der Deutschen
Nationalbibliografie; detaillierte bibliografische Daten
sind im Internet über <http://dnb.ddb.de> abrufbar.

1. Auflage 2009
© 2009 Verlag Schnell & Steiner GmbH, Leibnizstr. 13, D-93055 Regensburg
in Zusammenarbeit mit Bernward Mediengesellschaft mbH
Umschlaggestaltung: Anna Braungart, Tübingen
Satz und Druck: Erhardi Druck GmbH, Regensburg
ISBN 978-3-7954-2047-5

Weitere Informationen zum Verlagsprogramm erhalten Sie unter:
www.schnell-und-steiner.de

„Mir ist alle Macht gegeben im Himmel und auf Erden. Darum geht hin und macht alle Völker zu Jüngern. Tauft sie auf den Namen des Vaters und des Sohnes und des Heiligen Geistes, und lehrt sie alles zu halten was ich euch befohlen habe. Und siehe, ich bin bei euch alle Tage bis an das Ende der Welt."

Mt 28,18–23

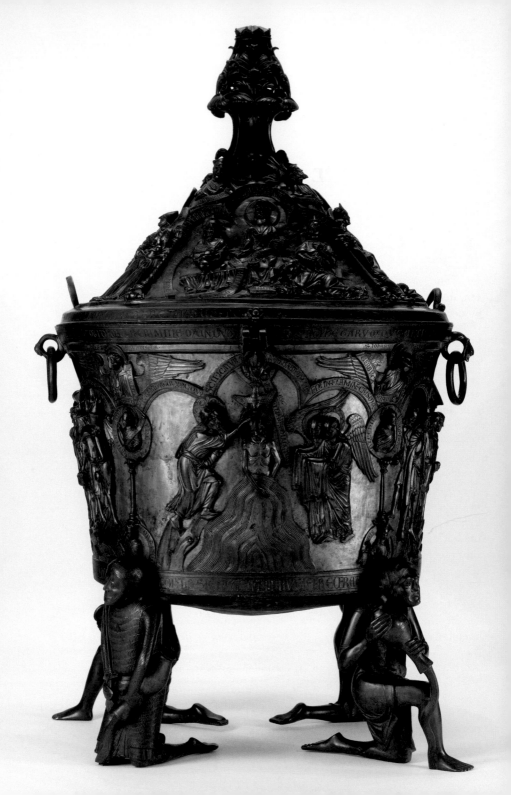

Das Taufbecken
des Hildesheimer Domes

D ie Taufe ist ein zentrales Sakrament der Kirche. Christus selbst hat es durch seinen Taufbefehl an die Apostel eingesetzt. Mit der Taufe wird der Mensch nicht nur Mitglied einer christlichen Kirche, er wird neugeboren, frei von aller Schuld und hat jetzt und hier bereits Anteil an der ewigen Seligkeit der Erlösten.

Der großen Bedeutung dieses Sakraments entsprechen die feierliche Taufliturgie und die besondere Gestaltung des Taufortes im Kirchenraum. Im Hohen Mittelalter werden die Taufbecken aus Stein oder Bronze mit aufwendigen Bildzyklen versehen, die sich auf die biblischen Textgrundlagen der Taufe, aber auch deren theologische Interpretationen beziehen. Das Taufbecken steht in der Regel erhöht an zentraler Position im Westteil des Kirchengebäudes. Als Symbol für den Anfang christlichen Lebens steht es damit am Beginn des Wegs durch das Kirchengebäude zum Altarraum hin.

Das bronzene Taufbecken des Hildesheimer Domes ist eines der prachtvollsten, die aus dem Mittelalter erhalten geblieben sind (Abb. 1). Die Kostbarkeit des Materials Messing, die hohe Perfektion der Gestaltung der Figuren und der Ausführung des Gusses unterstreichen den hohen Anspruch dieses Kunstwerks. Dank der Tatsache, dass im Unterschied zu anderen mittelalterlichen Taufen der Deckel erhalten geblieben ist, erschließt sich auch das vollständige Bildprogramm, das die Theologie und Liturgie des Taufsakraments in einem komplexen Zusammenhang von Bildern und Texten verdeutlicht.

Auch das Hildesheimer Taufbecken stand ursprünglich erhöht im westlichen Drittel des Mittelschiffs, wie es heute noch in den Domen von Halberstadt und Magdeburg der Fall ist. Erst 1653 wurde es in die Georgskapelle im nordwestlichen Eingangsbereich des Domes gebracht (Abb. 2).

1
Gesamtansicht

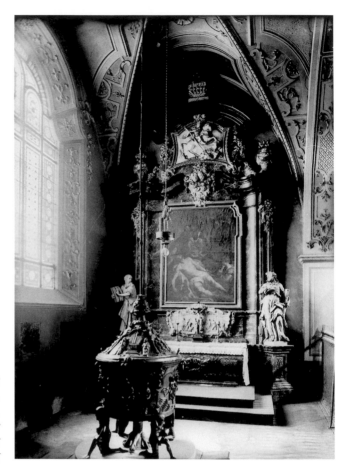

*2
Hildesheim,
Dom, Georgskapelle,
Zustand vor der
Zerstörung
im 2. Weltkrieg*

Das Taufbecken bestand ursprünglich insgesamt aus acht Gussteilen, dem Becken selbst und den vier separat gegossenen Trägerfiguren, dem Deckel und der ebenfalls einzeln gefertigten Blüte. Das Abflussrohr mit vier jeweils eine Kugel haltenden Klauenfüßen ging bei der Auslagerung im Zweiten Weltkrieg verloren.

Hildesheim im 13. Jahrhundert

Die Herstellung eines so aufwendig gestalteten Taufbeckens setzt leistungsfähige Bronzegusswerkstätten voraus. Hildesheim war im 13. Jahrhundert ein bedeutender Produktionsstandort für Bronzen mit europaweiter Ausstrahlung. Nicht nur monumentale Großbronzen wie das Taufbecken oder das Adlerpult des Domes, sondern auch kleinformatige Geräte wie Leuchter oder Wassergießgefäße für rituelle Waschungen, sog. Aquamanilien, wurden hier hergestellt und als Luxusgüter vor allem nach Nord- und Osteuropa exportiert. Die Nähe zum Harz sicherte den Zugang zu dem wichtigen Rohstoff Kupfer (Abb. 3). Die verkehrsgünstige Lage ermöglichte weitreichende Handelsbeziehungen

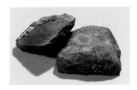

3
Rammelsberger Kupfererz,
Musterstücke für
den Fernhandel
im 13. Jahrhundert

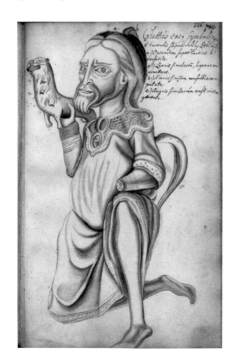

4
St. Petersburg,
Akademie der
Wissenschaften,
Hildesheimer Aquamanile,
Fundort: Sibirien,
Zeichnung des verlorenen
Originals

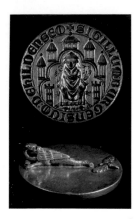

5
Hildesheim,
Stadtarchiv,
Silber-Typar des Siegels
der Stadt Hildesheim

6
Hildesheimer
Altstadt-Rathaus,
Rekonstruktion:
C. Meckseper

besonders in den Ostseeraum und nach Osteuropa (Abb. 4). In der Stadt selbst garantierten die zahlreichen wohlhabenden Klöster und Stifte eine regelmäßige Nachfrage nach hochwertigen Metallgegenständen (Abb. 7).

Der Wohlstand der Stadt im 13. Jahrhundert spiegelt sich in einer immer weiter fortschreitenden Emanzipierung von der bischöflichen Herrschaft und auch in repräsentativen Bauprojekten wie dem Rathausneubau, der in seiner Konzeption zu den größten Nordeuropas gehörte (Abb. 5/6).

Zugleich war Hildesheim als Bischofssitz mit der berühmten Domschule und den vielen geistlichen Einrichtungen in der Stadt ein wichtiges intellektuelles Zentrum. Hildesheimer Kleriker gingen zum Studium an die Pariser Universität, neueste Entwicklungen in Theologie und Naturwissenschaft konnten durch enge Kontakte nicht nur nach Paris, sondern auch zu anderen wichtigen Klöstern und Domschulen wie z.B. Halberstadt rezipiert werden. Hildesheimer Bischöfe wie Konrad II. (1225–1246) und Mitglieder des Domkapitels hatten zudem häufig wichtige politische Ämter inne, gehörten zum unmittelbaren Beraterkreis des Kaisers oder unternahmen in seinem Auftrag Reisen bis weit über die Reichsgrenzen hinaus.

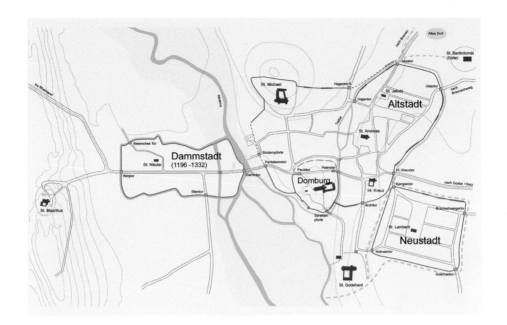

Das Taufbecken ist damit auch ein herausragendes Dokument der Bedeutung Hildesheims und seiner Metallwerkstätten im 13. Jahrhundert (Abb. 8). Die technische Perfektion des Gusses und der hohe Anspruch des Bildprogramms wurden erst durch die wirtschaftlichen und die intellektuell-theologischen Voraussetzungen in der Stadt möglich.

7
Hildesheim um 1200,
schematischer Grundriss:
M. Kozok

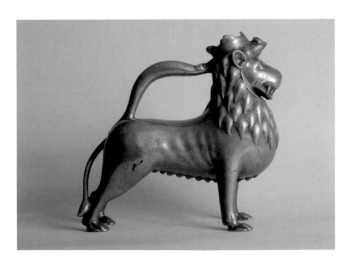

8
Hildesheim,
Dom-Museum,
Löwenaquamanile,
Hildesheim, um 1220/30

Der Stifter

D as Taufbecken ist eine Stiftung des Hildesheimer Dompropstes Wilbrand von Oldenburg-Wildeshausen († 1233), der wie Bischof Konrad II. nicht nur im kirchlichen Bereich, sondern auch in der Reichspolitik eine bedeutende Rolle spielte und im Auftrag Kaiser Ottos IV. den vorderen Orient und das Heilige Land bereiste (Abb. 9).

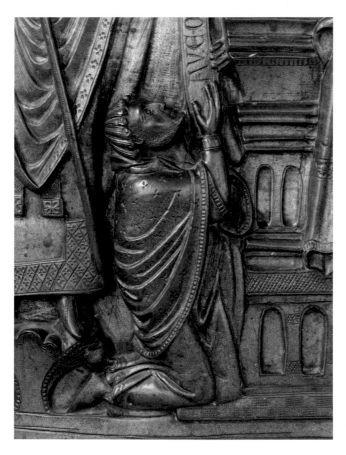

9
Stifter

Das mit der lateinischen Namensform Wilbernus bezeichnete Stifterbild zu Füßen der Gottesmutter auf dem Taufbecken selbst zeigt ihn als Bischof mit Alba und Dalmatika unter dem Priestergewand, so dass das Taufbecken erst nach seiner Erhebung zum Bischof von Paderborn (1226) entstanden sein kann. Diese außerordentlich kostbare Schenkung steht mit hoher Wahrscheinlichkeit in Zusammenhang mit langjährigen Auseinandersetzungen zwischen Wilbrand und dem Hildesheimer Domkapitel, das wegen seiner häufigen, politisch bedingten Abwesenheit verärgert war und von seinem Propst finanziellen Ausgleich einforderte. 1226 wurde Wilbernus kurzzeitig zum Verwalter der vakanten Bischofssitze Münster und Osnabrück bestellt und stiftete auch für den Osnabrücker Dom eine Bronzetaufe, deren Figurentypen zwar durchaus dem Hildesheimer Stück nahestehen, die aber in Umfang und Qualität des Bildprogramms nicht mit dem Hildesheimer Taufbecken vergleichbar ist (Abb. 10).

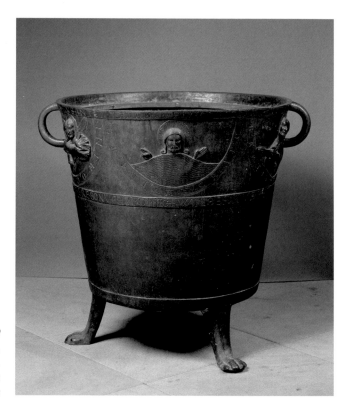

10
Osnabrück,
Dom,
Taufbecken
des Wilbernus

Das Bildprogramm
und seine Gliederung

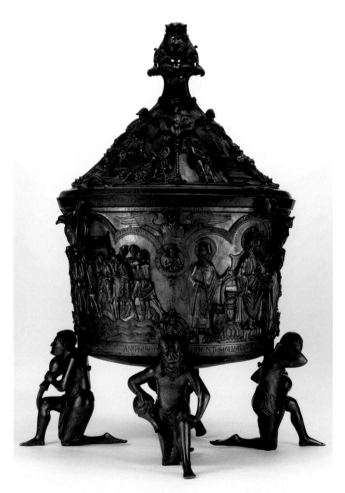

11
Gesamtansicht,
vertikale Gliederung

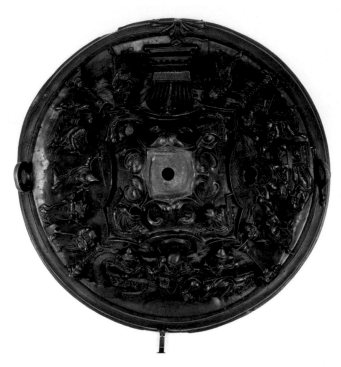

12
Deckel, Aufsicht

13
Griff in Form
einer Schlange

14–17
Hauptansichten

D ie geometrischen Grundformen Kreis und Quadrat und die Zahl vier bestimmen beim Becken selbst und dem Deckel die Struktur des Bildprogramms und spiegeln damit die mittelalterliche Vorstellung von der geordneten, geometrisch strukturierten Schöpfung Gottes (Abb. 12).

Personifikationen der vier Paradiesflüsse Euphrat, Tigris, Phison und Geon tragen das Becken. Ihnen sind die vier Kardinaltugenden Tapferkeit, Gerechtigkeit, Maß und Klugheit zugeordnet. Die vier vertikalen Hauptachsen setzen sich über Propheten und Evangelistensymbole fort und werden auf dem Deckel wieder von Prophetenfiguren aufgegriffen (Abb. 11). Die in der Vertikale als architektonische Gliederungselemente verwendeten Säulen tragen Dreipassbögen, die auf dem Becken und dem Deckel jeweils vier Szenen rahmen. Von den beiden Griffen am Deckel hat einer die Form einer Schlange. Das Motiv weist zurück auf die Ursünde, von der das Wasser der Taufe den Menschen befreit (Abb. 13).

Das Widmungsbild, die Taufe Christi, der Durchzug durch das Rote Meer und der Transport der Bundeslade

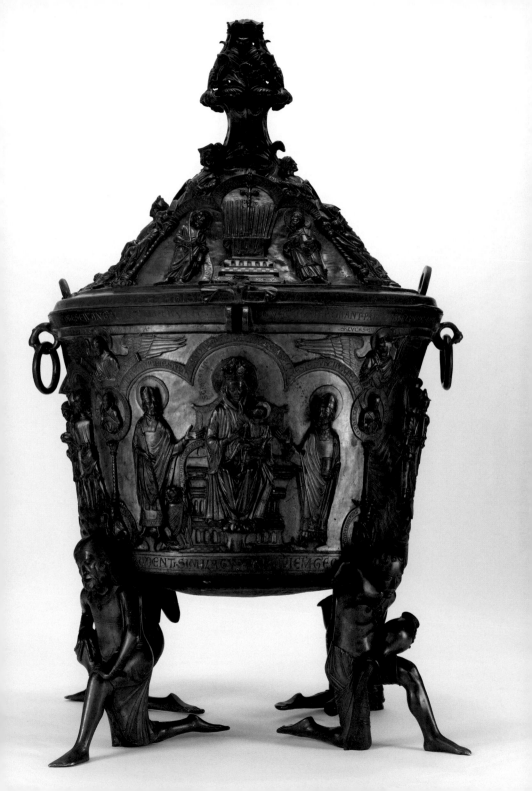

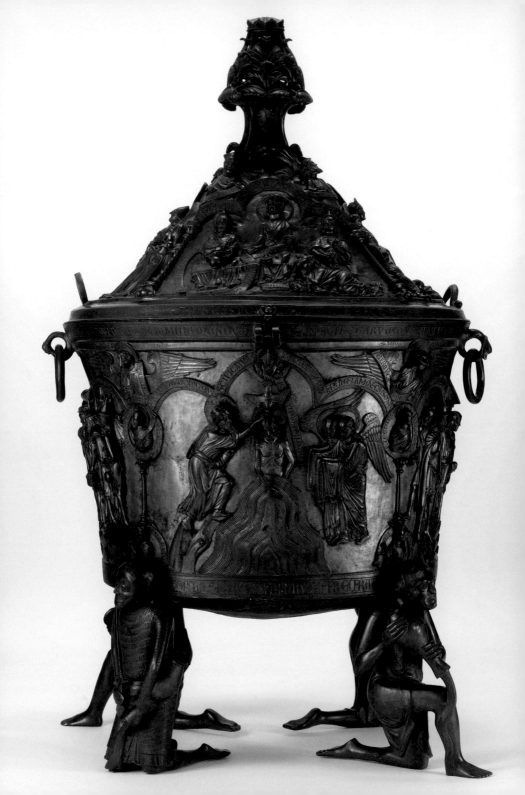

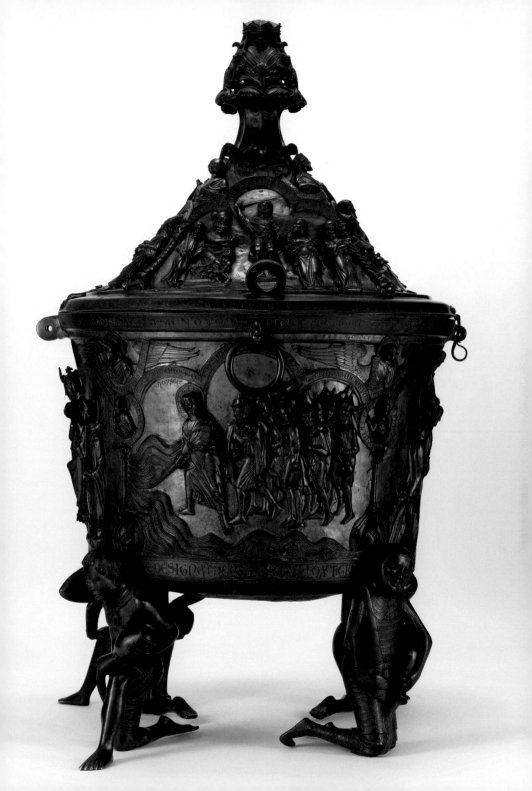

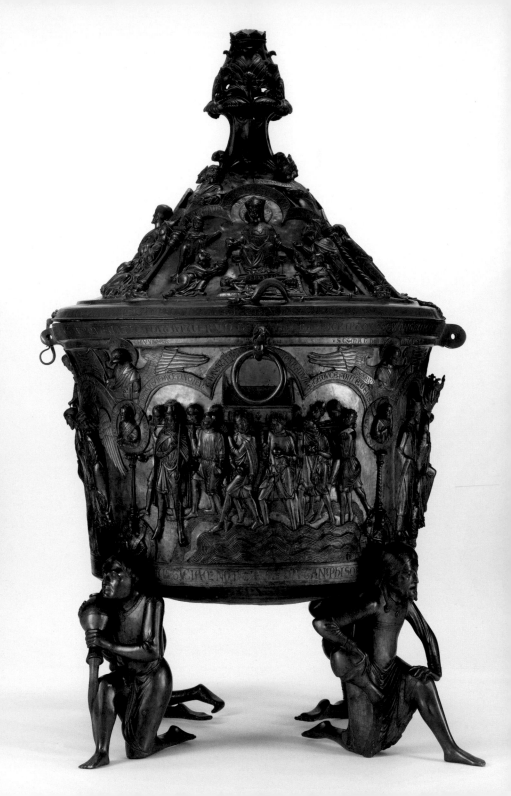

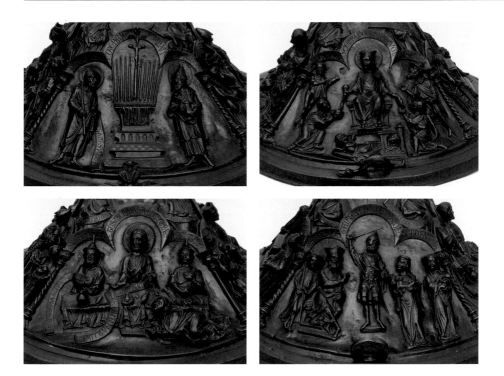

über den Jordan sind auf dem Becken selbst dargestellt (Abb. 14/15/16/17).

Auf dem Deckel ist der blühende Stab Aarons dem Stifterbild mit der thronenden Maria zugeordnet und dem Transport der Bundeslade die Personifikation der Misericordia, der christlichen Barmherzigkeit. Die Taufe im Jordan wird durch eine neutestamentliche Szene ergänzt, Christus beim Gastmahl des Pharisäers mit der reuigen Maria Magdalena und über dem Durchzug durch das Rote Meer ist der bethlehemitische Kindermord eingefügt (Abb. 18/19/20/21).

Der während der Auslagerung im Zweiten Weltkrieg verlorene Wasserablauf unterhalb des Beckens und die bekrönende Blütenform des Deckels bilden zudem Anfang und Ende einer vertikalen Zentralachse, die das aus dem Wasser erwachsende Leben verbildlicht (Abb. 22/23).

Ein umfangreiches Inschriftenprogramm ergänzt die Bilder. Die Gesamtkonzeption mit der Verbindung von geometrischer Ordnung, Bildprogramm und Inschriften entspricht den gelehrten Schemabildern des hohen Mittelalters, wie sie vor

18
Blühender Aaronstab

19
*Personifikation
der Barmherzigkeit
(Misericordia)*

20
*Gastmahl im Haus
des Simon*

21
*Kindermord
von Bethlehem*

22
Blütenförmiger Knauf

23
Verlorener Wasserablauf

24
Hildesheim,
St. Michael,
Wurzel Jesse,
Deckenbild

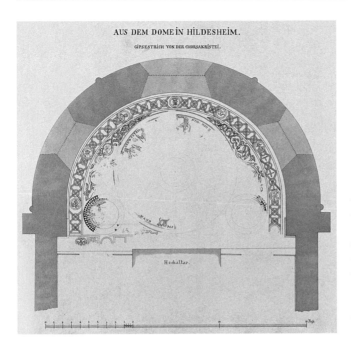

25
*Romanischer
Schmuckfußboden
aus dem
Hildesheimer Dom,
Nachzeichnung
19. Jahrhundert,
Hannover,
Niedersächsisches
Hauptstaatsarchiv*

allem in der Buch- und Monumentalmalerei zu finden sind.[1]
In diesen Schemata spiegelt sich die Geisteswelt der scholastischen Theologie, die den christlichen Glauben und seine Bilderwelt mit einer mathematisch-rationalen Gliederung verknüpfen und dem gelehrten Betrachter didaktisch vermitteln will. Gerade in Hildesheim haben sich wichtige Schemabilder aus dem 12. und 13. Jahrhundert erhalten. Beispiele aus der Buchmalerei wie die Illustrationen des Stammheimer Missale gehören ebenso dazu wie der romanische Schmuckfußboden aus der Domapsis oder die Wurzel-Jesse-Darstellung auf der Decke von St. Michael in Hildesheim (Abb. 24/25). Mit dem Taufbecken gelingt es, ein solches Schemabild in ein dreidimensionales Kunstwerk umzusetzen.

Text und Bild

D ie vier Paradiesflüsse als kniende Trägerfiguren mit Wasserkrügen verweisen einerseits zurück auf die Schöpfung, andererseits auf die ewige Seligkeit bei Gott, die den Getauften erwartet.

Während der Taufwasserweihe in der Osternacht teilt zudem der Priester das Wasser im Zeichen des Kreuzes und gießt es nach den vier Himmelsrichtungen aus, die im zugehörigen

26
Evangelistensymbol
Matthäus

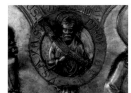

27
Prophet Jesaja

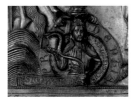

28
Prudentia (Klugheit)

29
Paradiesfluss Phison

30
Evangelistensymbol Lukas

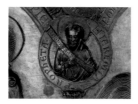

31
Prophet Jeremia

32
Temperantia (Mäßigung)

33
Paradiesfluss Geon

Text der Liturgie mit den Namen der Paradiesströme bezeichnet werden.

Die Inschrift am unteren Beckenrand bezieht die Paradiesflüsse auf die vier Kardinaltugenden, deren Darstellungen ihnen zugeordnet sind. Bereits Ambrosius von Mailand hatte diese Zuordnung vorgenommen und den Strom der Paradiesflüsse mit Christus gleichgesetzt[2].

Der Text auf dem Taufbecken lautet:

„Der seine Mündung verändernde Phison ist dem Klugen gleich, Geon, der Erdspalt, bezeichnet die Mäßigung. Schnell ist der Tigris, wodurch der Starke bezeichnet wird. Fruchtbringend ist der Euphrat und durch die (Tugend der) Gerechtigkeit gekennzeichnet.“[3]

Die reich variierte Darstellung der Flusspersonifikationen versucht eine Umsetzung der Textaussagen in Bilder (Abb. 29/33/37/41). Kriegerisch gerüstet und mit kämpferisch ernster Miene ist die Tapferkeit dargestellt, jugendlich bartlos mit gleichmäßigen Gesichtszügen die Gerechtigkeit, mit langem Haar und tiefen Stirnfalten die Klugheit, halbnackt, das Becken wie eine Atlantenfigur mit der rechten Hand stützend und mit kraftvoll ernster Miene die Mäßigung.

Auf Schriftbändern, die von den Tugendpersonifikationen gehalten werden, setzen sich die Erläuterungen fort (Abb. 28/32/36/40). Zu Fortitudo, der Tapferkeit und Stärke, die ebenfalls gepanzert mit Schwert und Schild dargestellt ist, heißt es: „Der Mann, der sein Inneres beherrscht ist stärker als der Eroberer von Städten.“ Zur Gerechtigkeit (Iustitia) mit der Waage: „Ich ordne alles nach Maß und Gewicht.“ Zu Prudentia, der Klugheit mit Schlange und Buch: „Seid klug wie die Schlangen.“ Und abschließend zur Mäßigung (Temperantia), die Wasser aus einem Gefäß gießt. „Aller Beifall ist dem sicher, der das Angenehme mit dem Nützlichen verbindet.“

Über den Tugenden setzt sich das Bildprogramm mit den vier Propheten Jesaja, Jeremia, Daniel und Ezechiel fort (Abb. 27/31/35/39). Über Fortitudo ist Daniel eingefügt mit dem Text: „Alle Völker, Stämme und Zungen werden ihm dienen“. Über der Iustitia hält der Prophet Ezechiel ein Schriftband mit der Aufschrift: „Sie sind gleich den Tieren und dies ist ihr Bild“. Jesaja ist mit den Worten: „Es wird ein Zweig von der Wurzel Jesse ausgehen“ der Prudentia zugeordnet. Über der Temperantia verkündet der Prophet Jeremia: „Er wird als König herrschen und er wird weise sein“.

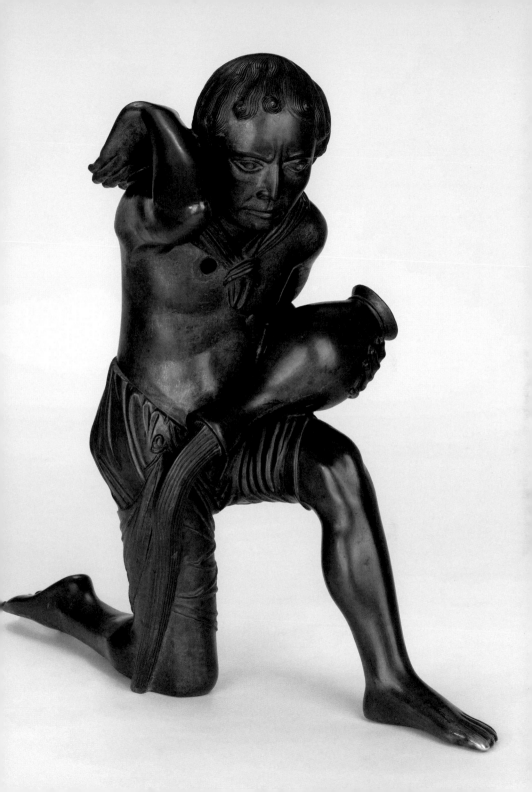

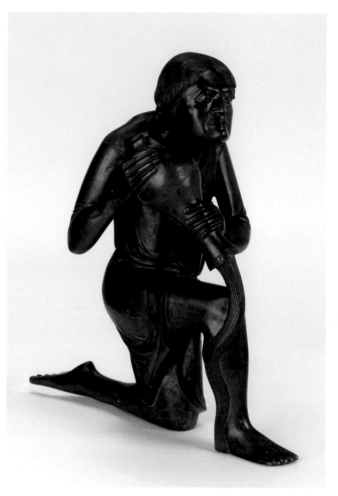

34
Evangelistensymbol Johannes

35
Prophet Ezechiel

36
Iustitia (Gerechtigkeit)

37
Paradiesfluss Euphrat

Bekrönt werden diese Bedeutungsachsen von den Symbolen der vier Evangelisten (Abb. 26/30/34/38). Auf dem Schriftband des Matthäus stehen die Worte: „Er wird sein Volk von den Sünden erlösen". Bei Lukas heißt es: „Der Herr wird ihm den Sitz seines Vaters David geben." Markus verkündet: „Er wird euch taufen im Heiligen Geist und Feuer." Und Johannes sagt: „Das Wort ist Fleisch geworden."

Die am oberen Beckenrand umlaufende Inschrift fasst das komplexe Programm in die Worte: „Die vier Paradiesflüsse bewässern die Welt, und ebenso viele Tugenden benetzen das Herz, das rein ist von Sünde. Was der Mund der Propheten

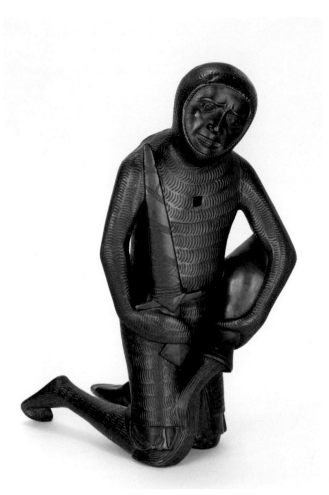

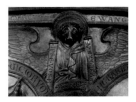

38
Evangelistensymbol Markus

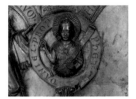

39
Prophet Daniel

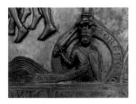

40
Fortitudo (Tapferkeit)

41
Paradiesfluss Tigris

vorausgesagt hat, das haben die Evangelisten als gültig ver-
kündet."

Der hier formulierte Zusammenhang zwischen dem Alten
Bund und der Erfüllung und Vollendung der alttestamentli-
chen Prophezeiungen in Christus wird besonders in den gro-
ßen Szenen des Beckens selber verdeutlicht. Den beiden alttes-
tamentlichen Darstellungen mit dem Durchzug durch das
Rote Meer und dem Transport der Bundeslade über den Jor-
dan ist die neutestamentliche Szene der Taufe Christi als gött-
liche Einsetzung des Taufsakraments und das Stifterbild mit
der thronenden Gottesmutter zugeordnet, das den Stifter und

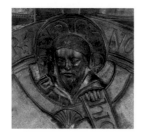

42
Gottvater

43
Taufe Christi

damit alle Menschen in die durch die Taufe begründete Erlösung hineinnimmt.

Die den Hauptszenen zugeordneten Texte formulieren jeweils unterschiedliche Deutungsaspekte der Taufe. Zur Taufe Christi heißt es: „Hier wird Christus getauft, wodurch für uns die Taufe geheiligt wird, die im Geist die Salbung spendet." Christus steht in einem hohen Wellenberg, die Geisttaube stößt senkrecht herab und überdeckt den Nimbus. Über dem Haupt Christi und der Taube erscheint Gottvater in Halbfigur mit einem Schriftband: „Dieser ist mein geliebter Sohn" (Abb. 42/43). Johannes steht rechts auf einem Erdschollenhügel und berührt mit der rechten Hand das Haupt Christi (Abb. 44/45), die beiden Tücher haltenden Engel links scheinen vor dem freien Grund zu schweben. In den biblischen Berichten steht nicht die Taufe Jesu durch Johannes im Mittelpunkt, sondern die Offenbarung seiner Gottessohnschaft. Die in den Texten beschriebene Öffnung des Himmels, das Herabkommen der Geisttaube und die Bestätigung des messianischen Auftrags durch Gott selbst machen die

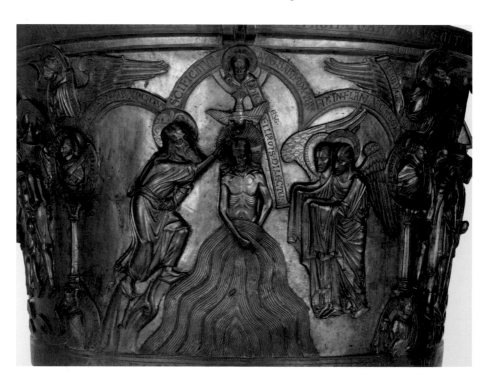

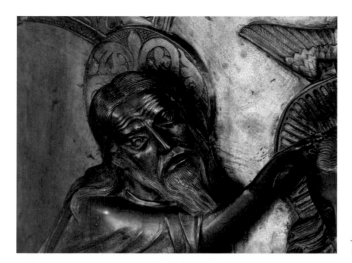

44
*Johannes
der Täufer*

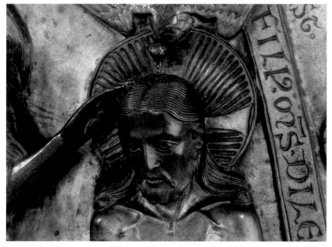

45
Christus

außerordentliche Bedeutung dieses Berichtes aus. Die Bildele-
mente Gottvater, Geisttaube und ergänzend die assistierenden
Engel verdeutlichen diesen Sinngehalt, der über die Darstel-
lung der biblisch-historischen Jordantaufe weit hinausgeht.
Die Einbindung der göttlichen Offenbarungsworte „Dieser ist
mein geliebter Sohn" unterstreicht diesen Aspekt, während der
erläuternde Text die Verbindung zum Taufsakrament herstellt.
Der Vollzug der Taufe entsprechend dem Urbild der Taufe
Christi macht den Getauften zu einem Teil Christi, lässt ihn
Anteil haben an der Auferstehung.

Der Taufe Christi zugeordnet ist der Durchzug der Israeliten durch das Rote Meer mit dem Text: „Durch das Meer und unter Führung des Mose flieht das Volk dieser (sc. Israeliten). Durch Christus fliehen wir in der Taufe aus der Finsternis der Sünden." Bereits Paulus hat den Zusammenhang zwischen der christlichen Taufe und dem Auszug aus Ägypten hergestellt: „Ihr sollt wissen, Brüder, dass unsere Väter alle unter der Wolke waren, alle durch das Meer zogen und alle auf Mose getauft wurden in der Wolke und im Meer." (1 Kor 10,1–2) In der Osternachtliturgie ist der alttestamentliche Auszugsbericht Lesungstext und er hat auch Eingang in die Gebetstexte der Taufliturgie gefunden.

Bei der Gestaltung der Szene kommt Mose die entscheidende Rolle zu (Abb. 46/47). Seine dominierende Gestalt ist von der fast ängstlich folgenden Volksmenge abgesetzt. Er durchteilt mit seinem Stab das Meer und durchschreitet es in kraftvollem Schritt. Die Tafeln mit den Zehn Geboten hält er in seiner Linken und wendet sich an die ihm folgenden Israeliten zurück, als wolle er das verängstigte Volk zur raschen

46
Durchzug durch
das Rote Meer

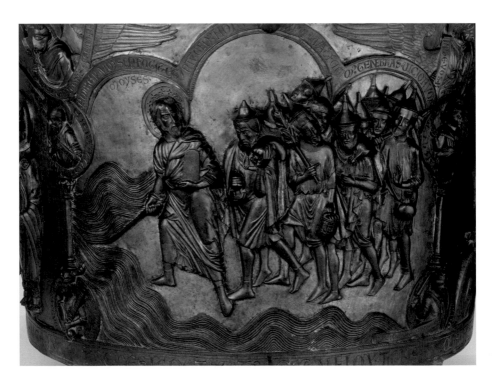

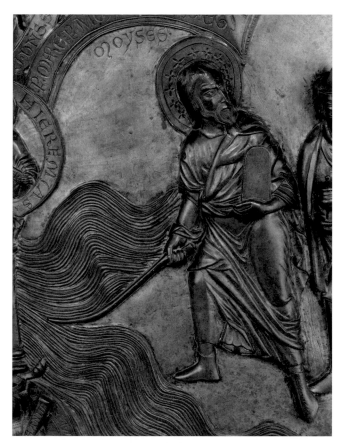

47
Moses

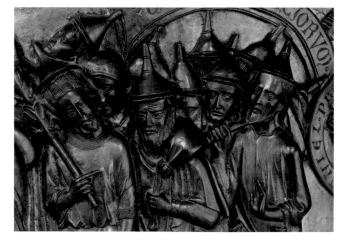

48
Israeliten

Durchquerung des Meeres auffordern. Dichtgedrängt, mit Gefäßen, Säcken und Körben beladen folgen die durch spitze Judenhüte gekennzeichneten Israeliten, wobei die ausdrucksvolle Mimik und die bewegte Gruppierung mit vielen Figurenüberschneidungen die Dramatik der Fluchtszene überzeugend ins Bild setzen (Abb. 48).

Der Zug der Israeliten ins gelobte Land hat die Beischrift: „[Auf dem Weg] in sein Vaterland überschreitet unter der Führung Josuas der Hebräer den Fluss. Wir werden durch deine Führung, Gott, in der Taufe zum Leben geführt."

Unter Führung Josuas, der unüberschnitten am linken Rand der Szene steht, durchschreiten die Israeliten den Jordan und erreichen damit das Gelobte Land (Abb. 49). Gestützt von zwölf Trägern wird die in Form eines Schreins dargestellte Bundeslade mit den Zehn Geboten über den Fluss gebracht und in der Bildkomposition eindrucksvoll unter dem mittleren Bogen der Dreipassrahmung positioniert. Die auf die zwölf Stämme des Volkes Israel bezogenen Träger halten bereits Steine in ihren Händen, um auf der anderen Seite ein

49
Überquerung
des Jordan

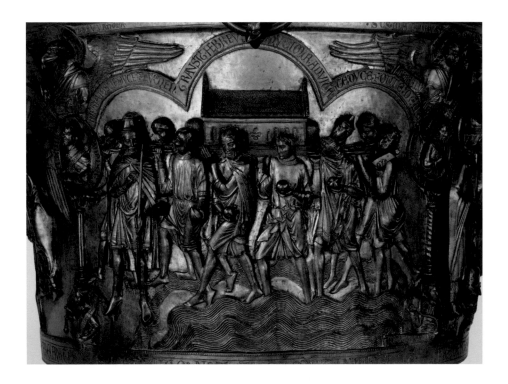

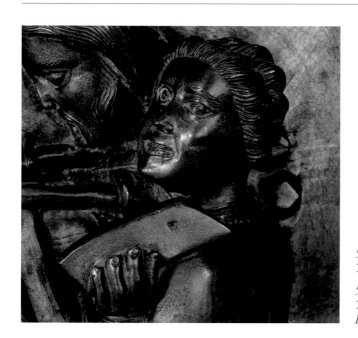

50
Träger

51
*Träger mit
Bundeslade*

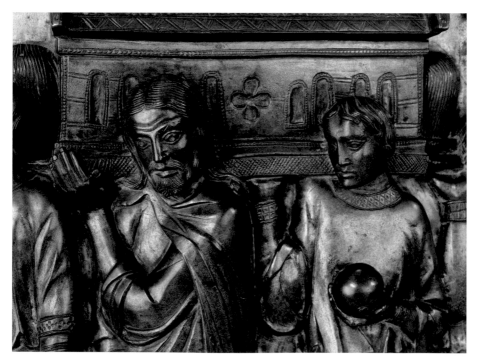

Denkmal zur Erinnerung daran zu errichten, dass wunderbarerweise der Jordan wie unter Führung des Mose das Rote Meer trockenen Fußes durchschritten werden konnte (Abb. 50/51). Trotz der inhaltlichen Parallelen unterscheidet sich die Gestaltung der Szene deutlich vom Durchzug durch das Rote Meer. Die Gestalt Josuas ist stärker in die Gruppe eingebunden. Nicht kraftvoll voranschreitend, sondern fast stehend dem Betrachter zugewandt hat der Führer der Hebräer bereits das Ufer des Gelobten Landes erreicht.

Der Jordan ist häufig als Bild des Todes gedeutet worden. Schon Paulus hat die Taufe darauf bezogen, dass der Mensch mit Christus stirbt und mit Christus aufersteht. Wie die Hebräer den anschwellenden Jordan durchqueren können, wird auch der Getaufte in der Nachfolge Christi den Tod überwinden und „mit ihm leben" (Röm 4,5).

Das Stifterbild mit Wilbernus vor der Gottesmutter und den Dompatronen Epiphanius und Godehard als Fürbittern vollendet die Szenenfolge mit dem beigegebenen Text: „Hoffend auf Gnade, Mariae zum Lob, weiht Wilbern dem Dome

52
Stifterbild
mit thronender
Gottesmutter

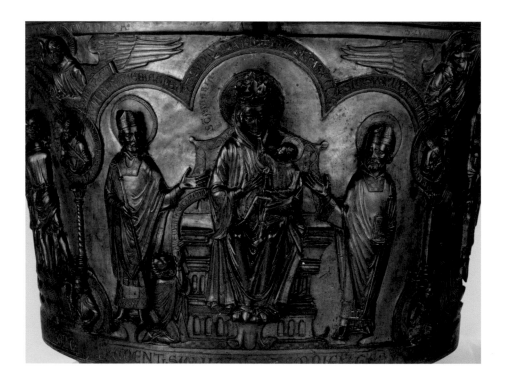

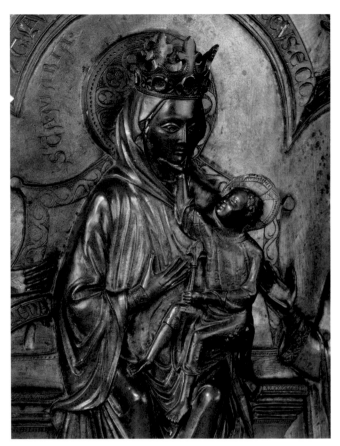

54
Detail

53
Gottesmutter

dieses Geschenk. O nimm, Christus, es in Güte auf." Das
Schriftband, das Wilbernus hält, verstärkt die Bitte im direk-
ten Gebet an die Gottesmutter: „Gegrüßet seist du Maria, voll
der Gnade."

Die Gestaltung der Szene wird geprägt durch den Kontrast
zwischen der bildbeherrschenden Gestalt der frontal thronend
gezeigten Gottesmutter und dem kleinen, demütig knienden
Stifter (Abb. 52). Verbildlicht wird aber nicht nur die Dis-
tanz zwischen den aufgrund ihrer Sündhaftigkeit erlösungsbe-
dürftigen Menschen und dem göttlichen Herrscher auf dem
Schoß seiner als Himmelskönigin ausgezeichneten Mutter
(Abb. 53/54). Die liebevolle Zuwendung zwischen Mutter
und Kind, die zärtliche Berührung des mütterlichen Kinns
durch Christus, spiegeln die Liebe zwischen Gott und Mensch

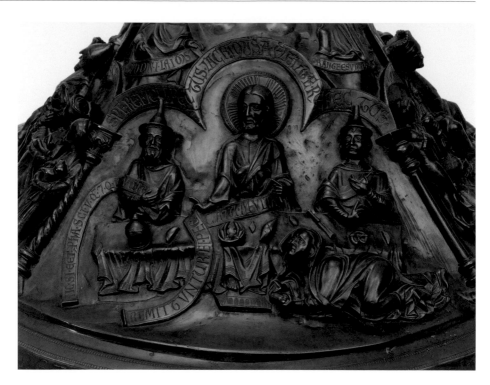

55
*Gastmahl
des Pharisäers*

56
König David

und erlaubt die zuversichtliche Hoffnung auf Erlösung. Angeregt durch den byzantinischen Marienbildtypus der „Glykophilousa" der „süß Liebenden", findet das Motiv der zärtlichen Umarmung oder Berührung von Mutter und Kind vor allem seit dem Ende des 12. Jahrhunderts Eingang in die Marienbilder.

Die vier Szenen auf dem Deckel des Beckens und die ergänzenden Halbfiguren von Propheten und Königen in den Zwickeln setzen die enge Verknüpfung von alttestamentlicher Prophezeiung und neutestamentlicher Erlösungsgewissheit fort.

Der Taufe Christi zugeordnet ist der neutestamentliche Bericht über die reuige Sünderin. Dazu heißt es: „Wenn dieser ein Prophet wäre, so wüßte er wohl, von welcher Art und was für eine Frau es ist, die ihn berührt. Ihr werden viele Sünden vergeben. Mit Hoffnung stärkt ihre Brust, die selbst durch die Tränen von der Weinenden gestärkt wurden."

Christus sitzt frontal hinter der gedeckten Tafel, flankiert von den beiden durch ihre spitzen Hüte als Juden gekennzeichneten Pharisäer (Abb. 55). Vor dem Tisch kniet Maria

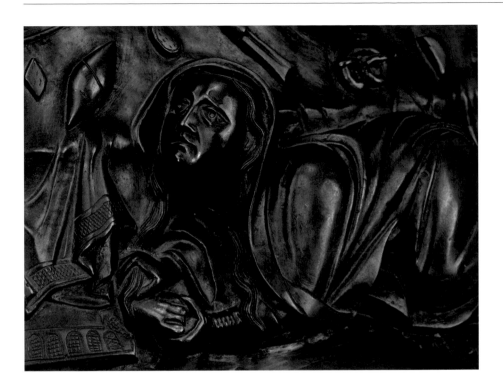

Magdalena und wäscht die Füße Christi, auf den sie zugleich voller Hoffnung ihren Blick richtet (Abb. 57). Ihre Tränen der Reue werden mit der Erlösungskraft des Taufwassers parallel gesetzt.

57
Büßerin

König David hält das Schriftband mit der Aufschrift: „Du wirst uns mit dem Brot der Tränen speisen und uns den Trank in Tränen [in] großem Maß geben" (Abb. 56). Der Hinweis auf die Tränen lässt sich auf die reuige Sünderin und gleichzeitig auf die klagenden Mütter der folgenden Kindermordszene beziehen.

Über dem Durchzug durch das Rote Meer ist die Darstellung des bethlehemitischen Kindermords eingefügt: „So wie das Wasser der Heiligen Taufe das Unreine reinigt, hat auch das gerecht vergossene Blut die Wirkung des reinigenden Bades. Danach reinigt die Beichte durch Tränen die begangenen Sünden. Für diejenigen, die durch die Sünde entstellt sind, wird das Werk der Frömmigkeit zur Reinigung". Und bei dem thronenden Herodes heißt es: „Diejenigen, die ihr Schmerz verrät, besudelt – wie grausam! – das Blut."

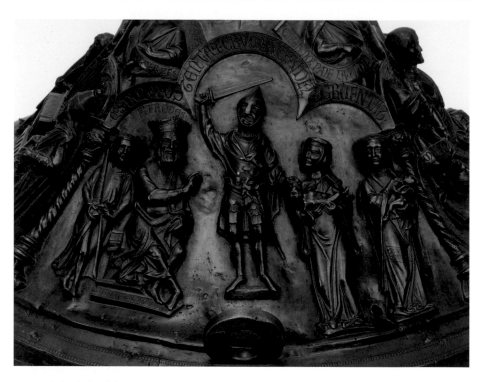

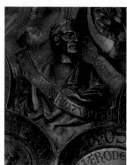

58
Kindermord
von Bethlehem

59
Prophet Jeremia

Die Szene zeigt den thronenden Herodes in Begleitung eines Bewaffneten am linken Bildrand (Abb. 58/60/61). Der im Zentrum der Komposition stehende Krieger mit erhobenem Schwert ist im Begriff, der neben ihm stehenden weinenden Mutter ihr Kind zu entreißen, während durch die rechts stehende Frau das ungewöhnliche Motiv des Stillens in die Szene hineingenommen wird (Abb. 62/63).

Die unschuldig ermordeten Kinder, als erste Märtyrer der Kirche verehrt, sind für den Glauben gestorben und sind durch dieses Blutzeugnis gleichsam getauft worden. Zugleich sind es wie bei Maria Magdalena die reinigenden Tränen der Mütter, die im Text auf das Taufwasser bezogen werden. Die Verbindung mit dem Durchzug durch das Rote Meer erinnert zudem an die Tötung der ägyptischen Erstgeburt und die im Paschamahl begangene Erinnerung an die Rettung des Volkes Israel aus der ägyptischen Knechtschaft. Der Text zu Jeremia bezieht sich auf den Kindermord: „Von Rama hörte man eine Stimme, weinen und Klagen: Rachel weint um ihre Kinder" (Abb. 59).

Dem Transport der Bundeslade über den Jordan ist die thronende Personifikation der Misericordia mit erläuternden Szenen zur christlichen Barmherzigkeit, Speisung der Hungernden, Sorge um Kranke, Gefangene und Reisende beigefügt. Im Text heißt es: „Es bringt Vergebung der Sünden, sich der Armen zu erbarmen".

Im Zentrum thront die bekrönte Personifikation der Barmherzigkeit, die über ihrem Nimbus als „Misericordia" bezeichnet wird (Abb. 64). Sie verteilt Essen und Trinken an Bedürftige (Abb. 67). Der durch seine Kleidung als Pilger ausgewiesene Mann rechts, der halb entblößte Mann links (Abb. 66) sowie der liegende Kranke und der Gefangene zu

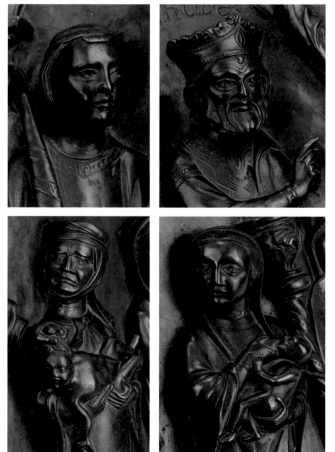

60
Schwertträger

61
König Herodes

62
Kindermord

63
Stillende Mutter

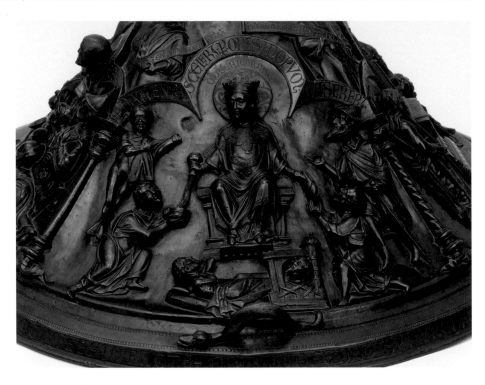

64
Werke der
Barmherzigkeit
(Misericordia)

65
Prophet Jesaja

ihren Füßen (Abb. 68/69) weisen auf weitere Werke der Barmherzigkeit hin.

Der Prophet Jesaja erläutert auf seinem Schriftband die Gaben der Barmherzigkeit: „Brich dem Hungrigen dein Brot und führe die Bedürftigen und Umherirrenden in dein Haus" (Abb. 65).

Die in der älteren Forschung vertretene Identifizierung der Misericordia mit der hl. Elisabeth von Thüringen entbehrt jeder konkreten Grundlage. Die Darstellung orientiert sich an der Bildtradition der Tugendpersonifikationen, die z.B. um 1220 auf der Westrose von Notre Dame in Paris als thronende, junge, bekrönte Frauen gezeigt werden. Nicht zufällig ist die älteste erhaltene Darstellung der Werke der Barmherzigkeit in der Bibel von Floreffe (1150/1160) der von Spes und Fides (Hoffnung und Glaube) begleiteten Caritas zugeordnet[4] (Abb. 84). Auch die Auszeichnung von Tugendpersonifikationen mit einem Nimbus ist bereits sei ottonischer Zeit üblich und diese Bildtradition wird auch in der Kunst des 12. und 13. Jahrhunderts übernommen, z.B. sind auch die

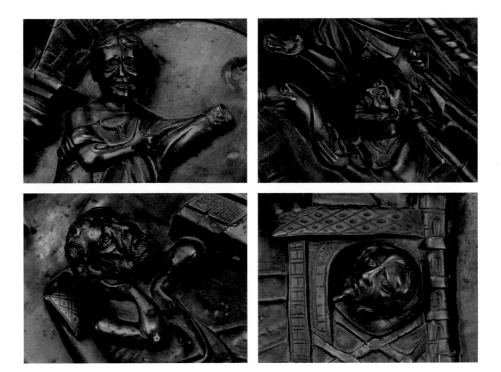

Personifikationen der Kardinaltugenden im Friedrich-Lektionar der Kölner Dombibliothek um 1130 bekrönt dargestellt.[5]

Dennoch ist die Hervorhebung der Werke der Barmherzigkeit als eine mögliche Form der Reinigung von Schuld ist eine bemerkenswerte und seltene Variante der Taufexegese. Sie verweist auf die bedeutenden Schwerpunktverschiebungen in Theologie und gelebter Frömmigkeit im 13. Jahrhundert, die in herausragenden Persönlichkeiten wie der hl. Elisabeth oder dem hl. Franziskus greifbar werden und die der tätigen Caritas ein besonderes Schwergewicht beimessen.

Über dem Stifterbild wird Bezug auf die Gottesmutter genommen mit Aaron und Mose, die den blühenden Aaronstab flankieren, der in der christlichen Schriftauslegung auf die Jungfräulichkeit Mariens bezogen wird. Der zugehörige Text greift diese Thematik auf: „Er wird einen Propheten aus eurer Mitte erheben. Der Stab (Aarons) wird lebendig und blüht; die gütige (Mutter) gebiert, und dennoch steht ihre Keuschheit in Blüte."

Mose mit seinem Stab und Aaron mit dem Opfergefäß flankieren einen Altar mit zwölf Stäben, von denen einer erblüht

66
Nackter mit Kleid

67
Hungernder mit Brot

68
Kranker

69
Gefangener

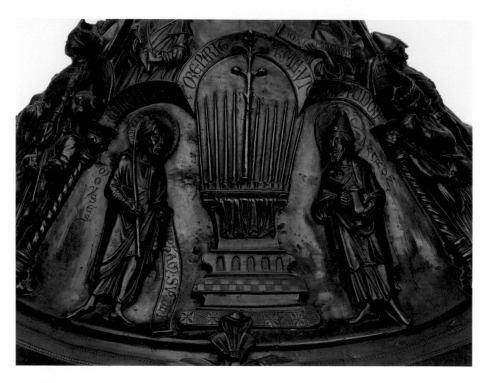

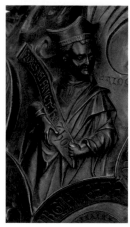

70
*Blühender
Aaronstab*

71
König Salomo

ist. So wie der Aaronstab neue Triebe bekommen hat, wird der durch die Sünde verdorrte Mensch im Wasser der Taufe zu neuem Leben geführt (Abb. 70).

Auch hier erläutert das Schriftband des in den Zwickel eingefügten Königs Salomo das Thema des Bildfeldes: „Meine Blüten bringen Früchte des glänzenden Ansehens und der Ehrenhaftigkeit" (Abb. 71).

Das alte Bild von Wasser und pflanzlichem Wachstum wird schließlich in dem bekrönenden Blattwerk des Deckels noch einmal aufgegriffen.

Das Gesamtprogramm von Bildern und Texten führt den Betrachter über die alttestamentlichen Prophezeiungen zu Christus, dessen Taufe im Jordan Urbild der christlichen Taufe ist (Abb. 72). Zugleich wird im Taufbericht die Gottessohnschaft Christi direkt vom Vater bezeugt und damit seine alleinige Schlüsselfunktion für die Erlösung der Menschen festgeschrieben. Durch die Taufe werden die Menschen in das Heilswerk Christi hineingenommen, sind von aller Sünde gereinigt und befreit. Aufbauend auf dem Taufsakrament selbst

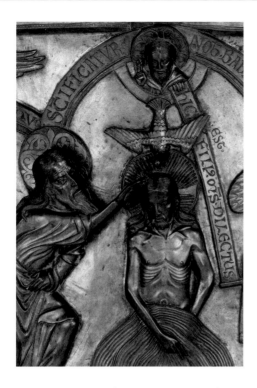

72
Taufe Christi

sind die christlichen Tugenden Voraussetzung für die Vollen-
dung in Christus. Zu den antiken Kardinaltugenden treten das
Bezeugen des Glaubens, die Keuschheit, die wahre Reue und
die Werke der Barmherzigkeit. Das Gesamtprogramm findet
seinen Höhepunkt im Stifterbild. Letztlich bedarf der Mensch
der Vergebung durch Christus, die er durch die Fürbitte der
Heiligen und besonders der Gottesmutter Maria zu erreichen
hofft.

Insgesamt ist damit das Bildprogramm weit mehr als eine
Erläuterung des Taufsakraments oder seines liturgischen Voll-
zugs. Es umfasst das gesamte Erlösungswerk Christi, in dem
die Taufe das entscheidende Initiationsritual ist. Nur durch
diese zentrale Bedeutung des Taufsakraments erklärt sich auch
die Positionierung des Taufbeckens im Kirchenraum. Es ist
eben nicht nur ein für den liturgischen Vollzug der Kindtaufe
erforderliches Gerät, sondern erinnert alle Gläubigen nach
dem Betreten des sakralen Raums an ihre von Christus ge-
schenkte Teilhabe am Reich Gottes.

Gestaltung

Die besondere Qualität des Hildesheimer Taufbeckens zeigt sich nicht nur in der Komplexität und dem theologischen Anspruch des Bildprogramms, sondern gleichermaßen in der künstlerischen Umsetzung (Abb. 73). Die gleichmäßig qualitätvolle Durchgestaltung mit einer souveränen Positionierung der monumental wirkenden Figuren in den Bildfeldern vermittelt dem Betrachter den Eindruck der Gleichwertigkeit der Szenen. Obwohl das Stifterbild und die Taufe Christi inhaltlich von zentraler Bedeutung sind, gibt es keine „Hauptansicht", sondern jede Seite des Beckens ist eigenwertig gestaltet. Diese Verbindung von stringent durch-

73
Werke der
Barmherzigkeit
(Detail)

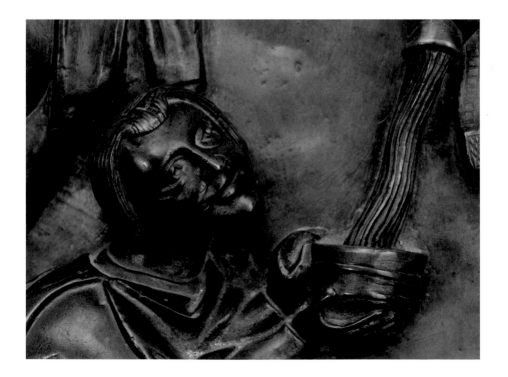

74
Verona, San Zeno,
Relief derBronzetür

75
Münster, Westfälisches
Landesmuseum,
Gerlachus-Fenster (Detail)

76
Klosterneuburg, Stift,
Verduner Altar (Detail)

77
Lüttich, S. Barthélemy,
Taufbecken des
Reiner von Huy,

dachtem Gesamtprogramm mit der beeindruckenden Qualität aller Einzelszenen ist für das Hildesheimer Taufbecken charakteristisch.

Bei aller Komplexität des Bildprogramms beeindruckt das Hildesheimer Taufbecken zudem durch die überzeugende Zusammenbindung der Einzelszenen mit den architektonischen Rahmungen und der geometrischen Grundstruktur des Beckens. Wie bei den meisten „Schemabildern" des 12. und 13. Jahrhunderts ist hier nicht von einer einheitlichen Vorlage auszugehen, sondern von einer unter theologischer Anleitung ausgeführten Neukonzeption, die ganz unterschiedliche Bildtraditionen miteinander verbindet. Die Kombination von alten Motiven mit neuen Bilderfindungen und Gestaltungsmitteln charakterisiert das Taufbecken als Zeugnis der Umbruchzeit zwischen Romanik und Gotik.

Die Bildformulierungen einiger Szenen, z.B. der Taufe Christi oder des blühenden Aaronsstabes, sind eng sehr viel älteren Vorbildern verhaftet. Der Darstellungstyp des grünenden. Aaronstabes auf einem Altar zusammen mit den elf anderen die Stämme Israels symbolisierenden Stäben und flankiert von Moses und Aaron ist ähnlich schon um 1100 auf den Bronzetüren von S. Zeno in Verona zu finden (Abb. 74) oder im 12. Jahrhundert auf einem Glasfenster in Münster (Abb. 75).

Der Durchzug durch das Rote Meer mit Beschränkung auf Moses und die Israeliten ohne den Untergang des ägyptischen

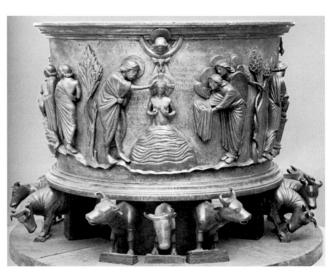

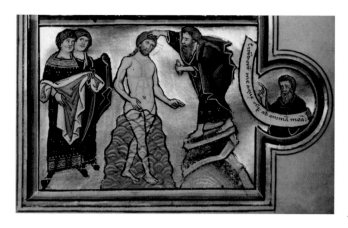

78
Cividale,
Museo Archeologico
Nazionale,
Elisabethpsalter,
fol. 9r (Detail)

Heeres und die Jordanüberquerung entsprechen älteren Vorlagen. Sie finden sich ähnlich formuliert bereits auf dem Klosterneuburger Retabel des Nikolaus von Verdun (Abb. 76).

Auch die Taufe Christi entspricht in der Gestaltung einem alten, beispielsweise bereits im 11. Jahrhundert von Rainer von Huy verwendeten Schema (Abb. 77). Zugleich verbindet sich jedoch die Komposition mit dem Berühren des Hauptes Christi durch Johannes und den über dem Grund schwebenden Engeln mit Miniaturen aus dem niedersächsischen Bereich, z.B. dem Taufbild des Elisabeth-Psalters in Cividale[6] (Abb. 78).

79
Wolfenbüttel,
Herzog August Bibliothek,
Evangeliar
Heinrichs des Löwen,
fol. 111v (Detail)

Noch stärker fallen die Parallelen zum Elisabeth-Psalter beim Gastmahl des Pharisäers auf. Bis auf die Seitenverkehrung der Figur Maria Magdalenas stimmen die Bildformulierungen fast wörtlich überein. Hier wurde offenbar eine „niedersächsische" Vorlage verwendet, die bereits im Evangeliar Heinrichs des Löwen greifbar wird[7] (Abb. 79).

Das Stifterbild mit der thronenden Gottesmutter zwischen den Dompatronen Epiphanius und Godehard wiederholt das Darstellungsschema des seit 1217 nachweisbaren Siegels des Hildesheimer Domkapitels (Abb. 80). Neu ist hierbei die Verwendung der thronenden Glykophilousa. Das Motiv der liebevollen Berührung zwischen Mutter und Kind findet sich in Hildesheim schon um 1200 bei der stehenden Gottesmutter auf den Chorschrankenreliefs von St. Michael[8] (Abb. 81). In einem anderen Kontext, nämlich der Himmelfahrt Mariens hatte das Stammheimer Missale bereits um 1160 die Umarmung von Maria und Christus dargestellt. Die zärtliche

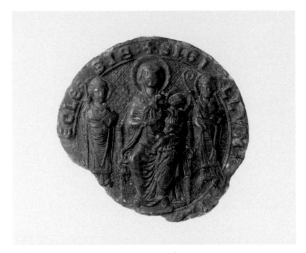

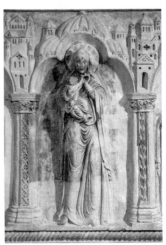

80
Hildesheim, Dom-Museum,
Siegel des Domkapitels

81
Hildesheim, St. Michael
Chorschrankenrelief,

82
Bochum-Stiepel,
Marienkirche, Kindermord,

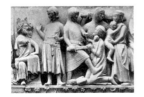

83
Paris, Notre Dame,
Tympanonrelief

Berührung als Bild für die Liebe Gottes erlangt im Kontext des Stifterbildes besondere Bedeutung, steht sie doch für die konkrete Erlösungshoffnung der Getauften.

Die Darstellung des bethlehemitischen Kindermords ist geprägt durch die Konzentration auf die zentrale Gestalt des stehenden Kriegers und das ungewöhnliche Motiv der stillenden Mutter am Bildrand. Eine ähnliche Reduktion zeigt um 1200 auch das spätromanische Fresko in Bochum-Stiepel (Abb. 82). Der Verzicht auf die vielfach bei dieser Szene übliche dramatische Gestaltung mit vielen Figuren, wie sie z.B. das Tympanonrelief am Portal des Nordquerschiffs von Notre Dame in Paris verwendet wird, erlaubt die Angleichung der Komposition an die übrigen Szenen (Abb. 83).

Besonders ungewöhnlich im Kontext des Bildprogramms eines Taufbeckens ist die Einbeziehung der Werke der Barmherzigkeit, die erstmals in der Bibel von Floreffe mit Bildern illustriert werden (Abb. 84). Das dort verwendete Schema einer Folge von Szenen, bei denen jeweils der Wohltätige im Bild dargestellt wird, gehörte häufig zum Bildprogramm mittelalterlicher Gerichtsportale. Die Verbindung der im Kreis angeordneten Werke der Barmherzigkeit mit dem alten Bildtyp der thronenden Tugendpersonifikation gehört zu den neuen Bilderfindungen des Taufbeckens.

Die Verknüpfung konventioneller Bildelemente und Zierformen mit modernsten Gestaltungsmitteln kennzeichnet auch die Bildkompositionen und den Stil der Einzelfiguren.

Viele Details erinnern an sehr viel ältere Vorlagen, die bis in die Zeit Rogers von Helmarshausen zurückgehen, z.B. die Vorliebe für graphische Flächendekorationen, wie sie aus dem islamischen Kunstkreis um 1100 in der westlichen Bronzekunst übernommen werden.

Bei der Gestaltung der Szenen fällt auf, dass auf dem Becken selbst das Problem der Zuordnung von Dreipassrahmung und Bild unterschiedlich gelöst werden. Stifterbild und Taufe Christi lassen sich aufgrund ihrer Ikonographie unproblematisch in eine symmetrische Komposition fassen; bei den alttestamentlichen Durchquerungsbildern ist das Problem schwerer zu lösen. Während bei der Jordanüberquerung die zentrale Positionierung der Bundeslade und die Anbindung der Josuafigur an die Gruppe der Träger die Verbindung von symmetrischer Komposition und Bewegungsmotiv ermöglicht, löst sich die Darstellung des

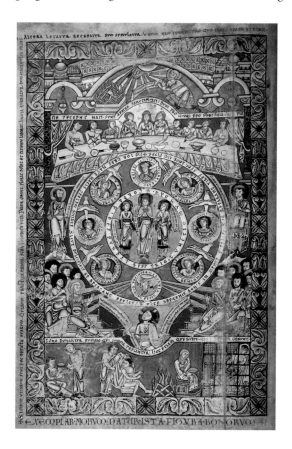

84
London,
British Library,
Bibel von Floreffe,
fol. 3v

85
Paradiesfluss Geon

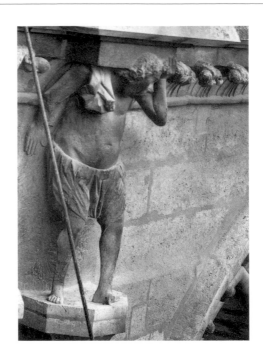

86
Reims,
Kathedrale,
Atlant
vom Chor

Durchzugs durch das Rote Meer am stärksten von dem durch die Rahmengliederung geprägten Gestaltungsprinzip.

Die Szenen des Deckels sind sogar noch stärker in symmetrische Kompositionen eingebunden, mit jeweils einem dominierenden Mittelmotiv unter dem zentralen Bogen des Dreipasses, dem die übrigen Figuren oder wie bei der Misericordia begleitenden Darstellungen gleichmäßig zugeordnet sind. Die Figurenanordnungen ergänzen somit wiederum die geometrische Gliederung des Beckens.

Im Gegensatz zu der Tendenz zu einheitlich geordneten Strukturen der Bilder steht die differenzierte Bewegtheit der Figurengruppen, z.B. bei der Jordanüberquerung mit einer raffinierten Hintereinanderstaffelung und vielfältigen Variationen der Schrittbewegung. Hierin unterscheidet sich die Hildesheimer Taufe deutlich von den Werken der Hochromanik. Vor allem aber die kraftvolle Körperlichkeit und individuelle Charakterisierung der Figuren, z.B. der Personifikationen der Paradiesflüsse, ist ohne Kenntnis der Neuentwicklungen der französischen Plastik der Hochgotik nicht denkbar. In erster Linie weisen Figuren aus der Reimser Bauhütte, wie die Atlantenfigur oder die berühmten Masken vom Chor der Kathe-

drale (Abb. 86/87) enge Berührungen mit den Figuren des Taufbeckens auf (Abb. 85/88). Die realistische Formung der Muskulatur der Figuren und die differenzierte Mimik der Gesichter stimmen deutlich überein. Über die möglichen Vermittlungswege kann nur spekuliert werden. Die engen Verbindungen des Hildesheimer Klerus nach Frankreich könnten nicht nur die neueste theologische Literatur nach Hildesheim gebracht haben, sondern evtl. auch Skizzenbücher oder plastische Modelle, die von den einheimischen Werkstätten genutzt und mit ihrem konventionellen Repertoire verknüpft wurden. Auf welchem Weg auch immer die neuen künstlerischen Ideen nach Hildesheim gelangten, in der Werkstatt des Taufbeckens wurden sie in einzigartiger Weise mit regional überlieferten Traditionen und Bildelementen verbunden und zu einem in sich geschlossenen neuen Kunstwerk verschmolzen.

Das Taufbecken des Hildesheimer Doms ist in seiner herausragenden Qualität Bestandteil des Hildesheimer Weltkulturerbes. Es ist ein einzigartiges Dokument mittelalterlicher Theologie und Frömmigkeit und zugleich ein Zeugnis der Bedeutung Hildesheims als Zentrum von Theologie und Wissenschaft ebenso wie als Wirtschafts- und Handelsmittelpunkt.

Darüberhinaus ist es aber bis heute ein Zeugnis des in der Taufe begründeten Glaubens an die durch Christus geschenkte Erlösung der Menschen

87
Reims,
Kathedrale,
Kopfkonsole
vom Chor

88
Kopf des Tigris

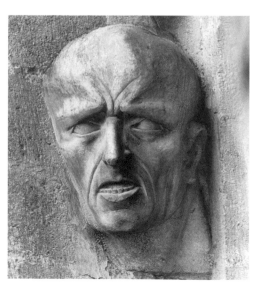

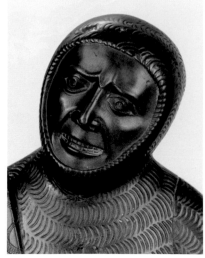

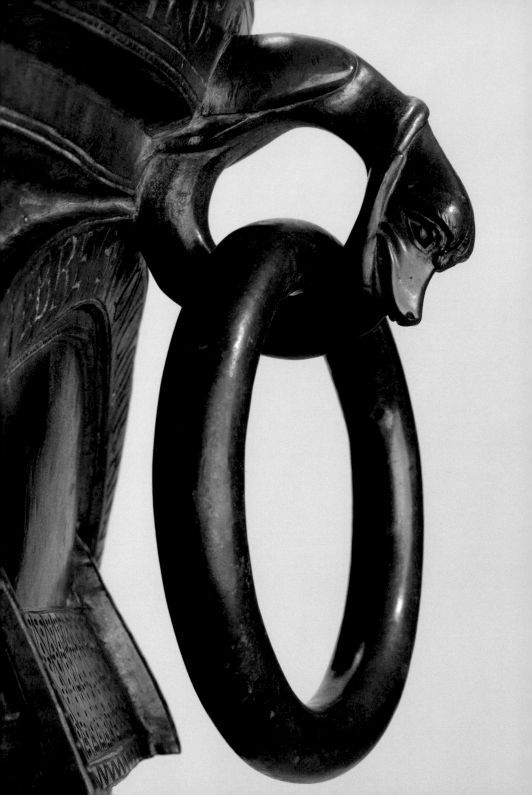

Anhang

Die Inschriften

Unterer Kesselrand

+ OS MUTANS PHISON E(ST) PRUDENTIa)
SIMILATUS
+ TEMP(ER)IEM GEON T(ER)RE DESIGNAT
HIAT (US)
+ EST VELOX TIGRIS Q(U)O FORTIS
SIGNIFICAT(UR)
+ FRUGIFER EUFRATES EST IUSTITIA Q(UE)
NOTAT(UR)
Der seine Mündung verändernde Phison ist den Klugen gleich.
Geon, der Erdspalt bezeichnet die Mäßigung. Schnell ist der
Tigris, wodurch der Starke bezeichnet wird. Fruchtbringend
ist der Euphrat und durch die (Tugend der) Gerechtigkeit ge-
kennzeichnet.

Tugenden über den Paradiesflüssen

PRUDENTIA Klugheit
ESTOTE PRUDENTE(S) // SIC(UT) SERPENTES
Seid klug wie die Schlangen.

OM(N)E TULIT PU(N)CTU(M) Q(UI) MISCUITb)
VTILE DVLCI
Aller Beifall ist dem sicher, der das Nützliche mit dem Ange-
nehmen verbindet.
TEMPERANTIA Mäßigung

FORTITIDO Tapferkeit
VIR Q(U)I D(OMI)NAT(UR) A(N)I(M)O SVO
FORTIOR E(ST)
EX/PUGNATO/RE VERB(IUM)
Der Mann, der sein Inneres beherrscht, ist stärker als der Eroberer von Städten.

IUSTICIA Gerechtigkeit
O(MN)IA I(N) N(UMERO) M(EN)SURA (ET)
PON(DERE) PO(NO)
Ich ordne alles nach Maß, Zahl und Gewicht.

Propheten oberhalb der Säulen

YSAYAS PROPHETA Der Prophet Jesaja
EGREDIETOR VI(R)GA DE RA(DICE) YES(SE)
Es wird ein Zweig von der Wurzel Jesse ausgehen.

HIEREMJAS PROPHET A Der Prophet Jeremia
REGNAB(IT) REX (ET) SAPIENS ER(IT)
Er wird als König herrschen und er wird weise sein.

DANIEL PROPHET A + Der Prophet Daniel
OM(NE)S P(O)P(U)L(I) (ET) T(R)IB(US) (ET) LINGUE
IP(S)I
S(ER)VIE(NT)
Alle Völker, Stämme und Zungen werden ihm dienen.

EZECHIEL PROPHETA Der Prophet Ezechiel
SI(MI)LITUDO A(N)I(M)ALIU(M) (ET) HIC
AS(PECTUS) EO(RUM)
Sie sind gleich den Tieren und dies ist ihr Bild.

Evangelistensymbole

S(AN)C(TU)S MATHEVS EWANG(E)L(IST)A
Der heilige Evangelist Matthäus
IPSE SALVV(M) FACIET P(O)P(U)L(U)M SUU(M) A
PC(CATIS)
EO(RUM)
Er wird sein Volk von seinen Sünden erlösen.

S(ANCTUS) LVCAS EWANG(E)L(IST)A
Der heilige Evangelist Lukas
DABIT ILLJ D(OMI)N(U)S SEDE(M) D(AVI)D P(ATRIS)
EI(US)
Der Herr wird ihm den Sitz seines Vaters David geben

S(ANCTUS) MARCVS EWANG(E)L(IST)A
Der heilige Evangelist Markus
IPSE VOS B/ABTIZAB(IT) I(N) / SP(IRIT)V S(AN)C(T)
O (ET) IGNE
Er wird euch im Heiligen Geist und im Feuer taufen.

S(ANCTUS) IOHANNES EYYANG(E)L(IST)A
Der heilige Evangelist Johannes
UERBU(M) CARO F(A)C(TU)M E(ST)
Das Wort ist Fleisch geworden.

Hauptszenen des Kessels

Stifterbild

AVE MARIA GR(ATI)A PLENA
S(AN)C(T)A MARIA
Gegrüßt seist du Maria, voll der Gnade. Heilige Maria.

WILBER(US). UENIE. SPE. DAT LAVDIQ(UE) MARIE
 + HOC DECVS ECCLESIE SVSCIPE CHR(IST)E PIE
Wilbernus schenkt in der Hoffnung auf Vergebung und zum
Lob Marias diesen Schmuck der Kirche. Nimm ihn, Christus,
gnädig an.

Durchzug durch das Rote Meer

MOYSES Moses
P(ER) MARE P(ER) MOYSEN FUGIT EGJPTV(M)
GEN(US) HORV(M)
Durch das Meer und unter Führung des Mose flieht das Volk
dieser (sc. Israeliten) aus Ägypten.
P(ER) CHR(ISTU)M LAVAC(R)O FUGIM(US)
TENEBRAS UICJORVM
Durch Christus fliehen wir in der Taufe aus der Finsternis der
Sünden.

Taufe Christi

HIC / EST / FILI(US) M(EU)S DILECTUS
Dieser ist mein geliebter Sohn.
HIC BABTIZATUR CHR(ISTU)S QUO S(AN)C(T)
IFICATUR
NOB(IS) BABTI(S)MA T(R)IBUENS IN FLAMJNE
CRISMA
Hier wird Christus getauft, wodurch für uns die Taufe gehei-
ligt wird, die im Geist die Salbung spendet.

Überquerung des Jordan

AD PAT(R)IA(M) IOSUE DVCE FLVMEN TRANSJT
HEBREVS
 DVCIMUR AD VITA(M) TE DVCE FONTE DEUS
(Auf dem Weg) in sein Vaterland überschreitet unter Führung
des Josua der Hebräer den Fluss. Wir werden durch deine Füh-
rung, Gott, in der Taufe zum Leben geführt.

Oberer Kesselrand
+ QVATUOR IRRORANT PARADISJ FLVMINA
MUNDVM
+ UJTVTES Q(UE) RIGANT TOTIDEM COR CRIMINE
MUNDUM
+ ORA PROPHETARUM QVE UATICJNATA FUERUNT

+ HEC RATA SCRIPTORES EWANGELII
CECINERVNT +
Die vier Paradiesflüsse bewässern die Welt und ebenso viele
Tugenden benetzen das Herz, das ist von Sünde. Was der
Mund der Propheten vorausgesagt hatte, das haben die Evan-
gelisten als gültig verkündet.

Unterer Deckelrand

+ MVNDA UT JNMVNDA SACRI BAPTOSMATIS
UNDA
SIC IVS TE FUSUS SANGUIS LAVACRI TENET VSUS
PAS(T) LAVAT ATTRACTA LACRIMIS CONFESSIO
FACTA
CRIMINE FEDATJS LAVACHRUM FIT OPUS
PIETATIS +
So wie das Wasser der heiligen Taufe das Unreine reinigt, so
hat auch das gerecht vergossene Blut die Wirkung des reini-
genden Bades. Danach reinigt die Beichte durch Tränen die
begangenen Sünden. Für diejenigen, die durch Sünde entstellt
sind, wird das Werk der Frömmigkeit zur Reinigung.

Hauptszenen des Deckels

Der blühende Aaronstab

AARON Aaron
MOYSES Moses
P(RO)PH(ET)AM SVS(CITABIT) DE F(RATRIBUS)
V(ESTRIS)
UIRGA VIGET FLORE PARIT ALMA VIGENTE
PVDORE
Er wird einen Propheten aus euren Brüdern erheben. Der Stab
(Aarons) wird lebendig und blüht; die gütige (Mutter) gebiert
und dennoch steht ihre Keuschheit in Blüte.

Bethlehemitischer Kindermord

HERODES Herodes
Q(U)OS DOLOR OSTENTAT CRVOR A CRVDELE
CRUENTAT
Diejenigen, die ihr Schmerz verrät, besudelt – wie grausam! –
das Blut.

Christus beim Gastmahl des Pharisäers

HIC SI E(SS)ET P(ROP)H(ET)A SCI(RET) V(TIQUE)
Q(UALIS) ET
Q(UAE) E(ST) MV(LIER) Q(UAE) T(ANGIT) E(UM)
REMITTVNTUR EI PECCATA MVLTA
SPE REFICIT PECTUS LACRJMJS A FLENTE
REFECTUS
Wenn dieser ein Prophet wäre, so wüßte er wohl, von welcher
Art und was für eine Frau es ist, die ihn berührt. Ihr werden
viele Sünden vergeben. Mit Hoffnung stärkt ihre Brust, der
selbst durch die Tränen der Weinenden gestärkt wurde.

Werke der Barmherzigkeit

MISERICORDIA Barmherzigkeit
+ DAT UENIA(M) SCELERIJ P(ER) OPES INOPVM
MISERERJ
Es bringt Vergebung der Sünde, sich durch Spenden der Ar-
men zu erbarmen.

Könige und Propheten auf dem Deckel

SALOMON R(EX) König Salomon
FLORES MEI FRVCT(US) HO(NORIS) ET
HO(NESTATIS)
Meine Blüten bringen Früchte des glänzenden Ansehens und
der Ehrenhaftigkeit.

HIEREMIAS / P(ROPHETA) Der Prophet Jeremia
UOX I(N) RAMA AVD(ITA) PLO(RATUS) ET
V(LULATUS)
R(ACHEL) P(LORANS) F(ILIOS) S(UOS)

Von Rama hörte man eine Stimme, Weinen und Klagen:
Rachel weint um ihre Kinder.

D(AVI)D / REX König David
CIBAB(IS) NOS P(AN)E LA(CRIMARUM) (ET)
PO(TUM) D(ABIS)
N(OBIS) I(N) LA(CRIMIS) I(N) M(EN)S(URA)
Du wirst uns mit dem Brot der Tränen speisen und uns den
Trank in Tränen in (großem) Maß geben.

YSAIAS P(ROPHETA) Der Prophet Jesaja
FRANGE ESVR(IENT) PA(NEM) T(UUM) (ET)
EG(ENOS)
VA(GOSQUE) IND(UC) I(N) DO(MUM) T(UAM)
Brich dem Hungrigen dein Brot, und führe die Bedürftigen
und Umherirrenden in dein Haus.

Anmerkungen

1 Vgl. Wolter von dem Knesebeck 2008, S. 153–178.
2 Ambrosius, De paradiso, cap. 3, Migne, PL XIV, Sp. 279.
3 Zu allen Texten vgl. Wulff 2003, S. 293–302.
4 Vgl. unten S. 50 und Abb. 84.
5 Vgl. z.B. den Rückdeckel des Perikopenbuches Heinrichs II., München, Bayerische Staatsbibliothek Clm 4452; Tafel 56, zum Friedrich Lektionar (Köln, Dombibliothek, Hs 59) vgl. Kat. Köln 1998, Nr. 30.
6 Vgl. Brandt 2008, S. 186.
7 Wolter von dem Knesebeck 2001, S. 232.
8 Niehr 1992, S. 260.

Literatur

Brandt 2008
Michael Brandt: Zwischen Romanik und Gotik. Hildesheimer Bronze-kunst der Stauferzeit, in: Bild und Bestie. Hildesheimer Bronzen der Stau-ferzeit, Katalog zur Ausstellung des Dom-Museums Hildesheim, hrsg. von Michael Brandt, Regensburg 2008, S. 179–192.

Kat. Köln 1998
Glaube und Wissen im Mittelalter, Katalog zur Ausstellung im Erzbischöf-lichen Diözesanmuseum Köln, hrsg. von Joachim M. Plotzek u.a., Mün-chen 1998, Nr. 30.

Niehr 1992
Klaus Niehr: Die mitteldeutsche Skulptur der ersten Hälfte des 13. Jahrhun-derts, Weinheim 1992; S. 257–263.

Wolter von dem Knesebeck 2001
Harald Wolter von dem Knesebeck: Der Elisabeth-Psalter in Cividale del Friuli. Buchmalerei für den Thüringischen Landgrafenadel zu Beginn des 13. Jahrhunderts, Berlin 2001.

Wolter von dem Knesebeck 2008
Harald Wolter von dem Knesebeck: Bilderwelten und Weltbilder im hoch-mittelalterlichen Hildesheim, in: Bild und Bestie. Hildesheimer Bronzen der Stauferzeit, Katalog zur Ausstellung des Dom-Museums Hildesheim, hrsg. von Michael Brandt, Regensburg 2008, S. 153–178.

Wulff 2003
Christine Wulff: Die Inschriften der Stadt Hildesheim, Wiesbaden 2003, Teil 2, S. 293–302.

Abbildungsnachweis

Dom-Museum Hildesheim, Foto Manfred Zimmermann:
Abb. 1, 9, 11–22, 26–73, 85, 88
Dom-Museum Hildesheim: Abb. 25, 78, 80, 81

Abbildungen aus Publikationen

Ego sum Hildensemensis. Bischof Domkapitel und Dom in
Hildesheim 815–1810, Ausst. Kat. Hildesheim, Petersberg
2000: Abb. 2, 23

U. Mende, Die Bronzetüren des Mittelalters, München 1983:
Abb. 74

A. Legner, Romanische Kunst in Deutschland, München
1982: Abb. 75

H. Buschhausen, Der Verduner Altar. Das Emailwerk des
Nikolaus von Verdun im Stift

Klosterneuburg., Wien 1980: Abb .76

P. Lasko, Ars Sacra: 800–1200, London 1972: Abb. 77

Wolter von dem Knesebeck 2001: Abb. 78

Das Evangeliar Heinrichs des Löwen, erl. von E. Klemm,
Frankfurt a.M. 1988: Abb. 79

O. Demus, Romanische Wandmalerei, München 1968:
Abb. 82

W. Sauerländer, Gotische Skulptur in Frankreich 1140–1270,
München 1970: Abb. 83

X. Barral I Altet/F. Avril/D. Gaborit-Chopin, Romanische
Kunst I. Mittel- und Südeuropa 1060–1220, München
1983: Abb. 84

Kat. Hildesheim 2008: Abb. 3, 4, 5, 6, 10, 24, 86, 87